SIGNIFIKANTE SIGNATUREN XVI

Mit ihrer Katalogedition »Signifikante Signaturen« stellt die Ostdeutsche
Sparkassenstiftung in Zusammenarbeit mit ausgewiesenen Kennern
der zeitgenössischen Kunst besonders förderungswürdige Künstlerinnen
und Künstler aus Brandenburg, Mecklenburg-Vorpommern, Sachsen und
Sachsen-Anhalt vor.

In the 'Significant Signatures' catalogue edition, the Ostdeutsche
Sparkassenstiftung, East German Savings Banks Foundation, in colla-
boration with renowned experts in contemporary art, introduces extra-
ordinary artists from the federal states of Brandenburg, Mecklenburg-
Western Pomerania, Saxony and Saxony-Anhalt.

Ostdeutsche
Sparkassenstiftung

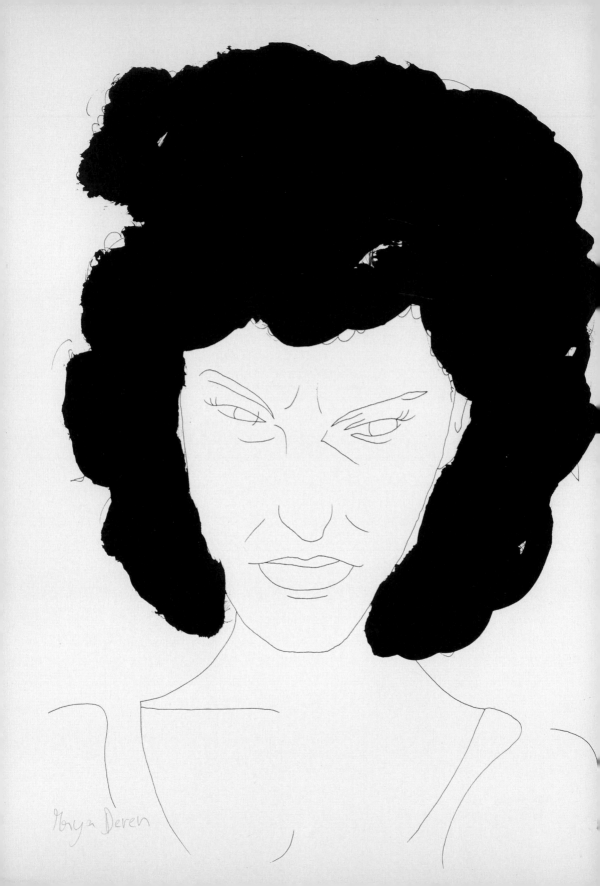

DAVID LEHMANN

MAKULA

vorgestellt von presented by
Gerrit Gohlke

Sandstein Verlag

SELTSAME MATERIE

Über David Lehmann

Wir haben es noch nicht recht bemerkt, aber die Bilder haben uns verlassen. Wir leiden nicht an Bildermangel. Wohin wir auch schauen, finden sich nicht weniger, sondern immer noch mehr Bilder, zwischen denen wir unsere Aufmerksamkeit nicht mehr gerecht verteilen können. Doch die Bilder überholen uns. Sie sind schneller als alles, unsere Zweifel, unsere Nachdenklichkeit, unsere Lust, hinter die Oberfläche zu sehen. Sie sind mobil, sie verselbstständigen sich, geben sich in unserem Vorstellungsvermögen als Tatsachen aus, sie schließen uns kurz. Wir vertrauen den Bildern mehr als unserer Vorsicht gegenüber dem Vagen und Uneindeutigen. Sie sind stärker und effizienter als unsere Entdeckerlust in den toten Winkeln der Wirklichkeit, in die keine Kamera reicht. Es gibt Bilder im Überfluss, doch sie bleiben in ständiger Bewegung und nicht bei uns. Sie zerfließen und verschwimmen. Sie sind immer auf dem Weg an einen nächsten Ort.

Sollten Sie das nicht glauben, müssen Sie nur auf Ihr Mobiltelefon oder in den Speicher Ihrer Digitalkamera blicken. Schauen Sie zu, wie die Apparate sich mit Servern globaler Netzwerke verbinden und wie der allgegenwärtige Schnappschusssensor jede Lebenssituation visuell erfasst. Die Bilder fließen von der Kamera zum Rechner, auf dem Rechner ins Album, werden mit Hashtags verschlagwortet, synchronisiert und dupliziert, während unbemerkt von uns unbekannte Instanzen sie stillschweigend kopieren und nach verdächtigen Merkmalen durchkämmen. Das Archiv gehorcht uns nicht mehr. Es herrscht über uns.

Sogar im Museum arbeiten wir ihm zu. Besucher fotografieren die Gemälde an den Wänden, als müssten sie die sperrigen Unikate aus ihren Rahmen ins fotografische Netzwerk retten und von ihrer bemitleidenswerten Immobilität befreien. Die Bilder sind nur noch im Strom verständlich, erträglich und einzuordnen. Mit der Beobachtung allein zu sein, haben wir bereits verlernt. Das Bild springt über, bevor wir es verstanden haben. Es lässt sich nicht halten. Es gleitet uns ständig aus den Händen, aus dem Sinn.

Wollte ein Künstler unter diesen Umständen etwas ganz besonders Unzeitgemäßes machen, nein, dann genügt es jedenfalls nicht, einfach zu malen, denn längst ist der genetische Code vieler Gemälde weitgehend digital, speist sich aus Bildvorräten, verdichtet sich in den Bearbeitungsebenen der Bildverarbeitung, profitiert vom Chic dekonstruierter Oberflächen. Malerei ist in der digitalen Welt zu einer profitablen Nische geworden. Sie ist sozusagen das Veredelungswerkzeug, das aus dem dauerverfügbaren Digitalrohstoff wertvolle singuläre Objekte abschöpfen kann. So werden aus Pixeln Wertanlagen. Das ist weder unzeitgemäß noch aufsässig. Es ist erst einmal Recycling. Um unzeitgemäß zu sein, müsste ein Künstler das Fließen unterbinden, sich absondern. Er müsste allein sein mit dem Bild, in ihm Alleinherrscher werden wollen, mit ihm Zwiesprache führen und sich in ihm in abseitig chiffrierte Monologe verstricken; er müsste das Bild zu Unwahrscheinlichkeiten und Zumutungen führen. David Lehmann ist ein unzeitgemäßer Maler.

Schwer zu sagen, ob er das gern hört, obwohl damit keine Wertung, sondern nur eine Beobachtung verbunden ist. Lehmanns Malerei hat einen eigenartigen Verzögerungseffekt, sie enthält rauschende und pfeifende Störgeräusche wie eine Kurzwellensendung, sie trumpft mit Gesten auf, die wie Provokationen wirken und die man überhaupt nur aushalten kann, weil ihnen der unzeitgemäße Nachhall folgt. Sie ziehen die Blicke an, weil jede Geste ungestische Echos erzeugt, weil die Chiffren unterwandert werden durch Experimente mit dem Material der Farbe, mit langsam sich sedimentierenden Verwischungen und Reaktionen. Lehmann wirft Dinge in den Raum, als bräuchte es sie als Vorwände, damit es neben ihnen Zwischenräume gibt. Eine ganze Komparserie an Fratzen, figürlichen Zitaten, historischen Gewebeentnahmen aus den Argumentationsmustern anderer Epochen oder Kontinente bezieht in ihnen Position, um die Bilder zu besetzen wie ein zu verteidigendes Territorium. In alles zeichnet Lehmann hinein, legt Linien wie Grafitti an, beweist mit unermüdlicher Energie die Unerschöpflichkeit seiner Rhetorik, fürchtet sich nicht vor kraftstrotzenden Körpermassen oder angetäuschten Abbreviaturen. Hier lärmt es, da knallt es, dort wird der Beweis geführt, dass ein Krakel ein Schuh, der Schuh ein Zeichen, das Zeichen die hinreichende Bedingung für ein Motiv ist, aus dem sich nur unbeantwortbare Fragen über den Zusammenhang zwischen dem monochromen Hintergrund und der ikonischen Formel im Vordergrund ergeben. Der Ausdruck fährt hier Achterbahn, aber um den Ausdruck, um Lehmanns expressive Gespenster geht es nicht. Es geht um den Exzess der Verdichtung, um die Anreicherung. Nicht um die Anspielung, nicht um das Zitat und nicht um die Wiederentdeckungsfreude naiver Kunsthistoriker. Es geht um das wuchernde Gewebe aus dahingetuschten, aufgetropften, ins Bild geschleuderten, gestrichenen Hinzufügungen. Es geht – um die Unterbrechung der Bildverkettung. Lehmanns große Formate stülpen die Bildwelt nach innen.

Diese Gemälde sind also Systeme, die man bei ihrer Entkoppelung beobachten kann, obwohl sich seit der Trocknung der Farbe in ihnen nichts bewegt. Es wäre müßig und übertrieben gelehrig, sie als Verweismaschinen zu deuten. Sie sind, wenn sie zum Stillstand kommen, autark. Sie führen geradezu den Beweis ihrer Autarkie. Sie wehren das zeitgemäße Verfließen des Visuellen durch die erkämpfte, herbeijonglierte Kappung aller Bande und Bindungen ab. Sie sind Inseln und handeln von ihrer Inselwerdung. Selbst in ihnen tauchen aus dem Malgrund Inseln auf. Dahingeworfene Ölflecken treiben über den Grund. Abgerissene Figurenfragmente wehen in den Vordergrund, vermengen oder vereinzeln sich. Sogar Embleme und Fabelwesen kleben in wilder Plakatierung über den tieferen Ebenen, Inseln im Inneren des Gemäldes, ausbalanciert, aber ohne Anspruch auf Harmonie und syntaktische Folgerichtigkeit, als müsste man den kometenhaft um uns kreisenden Bildern ihre ständige Rekombinierbarkeit mit allem und jedem gerade durch Kombination austreiben. Die Formen treiben zusammen, ballen sich, kommen vom Bildträger und seiner zunehmenden Schwere nicht mehr los.

So wird jedes Bild zur Wunderkammer. Jedes Bild sucht den Punktsieg für das malende Ich. Nach dem Eintreten in den gemalten Raum soll man die Tür schließen. Die Außenwelt bleibt hinter einer Art Wahrnehmungsschleuse zurück. Nur als Erinnerung an den Austreibungsprozess kommt ein Außen hier überhaupt vor. Willkommen in der Zeitschleife, der Maler führt durch die

Unterwelt. In seinem *Waste Land* tanzen seltsame Spukgesichte über die driften-
den, kollidierenden Flächen, die Durchbrüche und Verlaufsspuren experimen-
teller Farbschüttungen. Gemütlich ist es hier nicht. Jeder Farbfleck ist prekär,
manchmal mit giftiger Gebärde fast drohend von seiner Umgebung abgeson-
dert. Wer das niedlich findet, nur weil es überbordet, muss zum Augenarzt.

Aber genug vom wunderbaren Mr. Hyde der weltumspannenden Großgemälde,
kommen wir nun zu Dr. Jekyll, dem David Lehmann, der von Referenzen nicht
genug bekommen kann, der Tizian und Tintoretto bewundert, dem Kirchner
und Matisse irgendwie vertraute Studiogenossen sind, dem manchmal ein
Widerhall von Luc Tuymans in den Bildern nachklingt und der von allen mögli-
chen Einwänden unbeirrt Psammetich I. (den Linguisten unter den Pharaonen),
Napoleon oder Caligulas Schwester auf seine Historienbühne führt. Hier die
verdichteten Innenräume, in denen der Zwiespalt Konstruktionsmaterial ist,
Nass-in-Nass-Techniken sich verselbstständigen, der Maler zum Brückenbauer
zwischen autonomen Prozessen wird oder mit schnellen Schachzügen das auf-
gewühlte Bild im Gleichgewicht hält, dort das Rollenspiel mit der Künstlerrolle,
Stand-up-Szenen des abendländischen Bildungserbes. Oder, wie die Beschrif-
tung zweier Steuerungstasten sagt, die auf einem bauchabwärts betrachteten,
überdimensionalen Phallus an der Corona Glandis aufgesteckt sind, »Smooth«
oder »Hardcore«. Drücken Sie jetzt den richtigen Knopf.

Motiv oder Prozess, Pointe oder Versuchsfeld, Genie oder Feldversuchsleiter,
wen wollen Sie sehen? (Schauen Sie übrigens genauer hin, das ist ein selten
uneitler Phallus für einen Blick abwärts in Rückenlage, mit einem moorerdigen
Schwellkörper und Bindegewebe in Sektionssaalfarben umgeben von einem
romantischen Firmament, alles ist möglich, alles zwingt sich zusammen,
Smooth oder Hardcore, irgendwann wird Hyde wieder Jekyll, irgendwoher
speisen sich schließlich auch die Verdichtungen, irgendwoher füttert man jede
Autarkie.) Der Maler Lehmann tritt dann neben sich und wird zum grafischen
Kommentator, baut kleine Historienbühnen, interessiert sich für romantische
Medaillons, tänzelt sich durch Capricci oder malt, Gott bewahre, Allegorien.
Dr. Jekyll hat viel gesehen, ein wacher Museumsbesucher, der das Skizzen-
buch griffbereit hat und der das zeitgemäße Verfließen in Mischtechnik durch
die Geschichte dekliniert, als müsse es in diesem Werk alles einmal gegeben
haben. Selbst der Atombombenabwurf über Hiroshima wird da zum lakoni-
schen Raster aus Pinselstrichen.

Der Maler als Kolumnist. Die Welt im Stundenbuch der Möglichkeiten. Gouache,
Harz und Öl werden zu den Reagenzien einer Forschungsmaskerade, bis das
nächste Großformat den grafischen Reaktionsverläufen explosiven Sauerstoff
zuführt, das Motiv zerbirst und die eben noch dienstbar gebundenen techni-
schen Mittel sich zu verselbstständigen beginnen, zu Hauptakteuren werden
und alle assyrischen Pharaonen und Gladiatoren von malerischen Fliehkräften
aus dem Bild gedrängt werden. Schlieren, ölige Geistererscheinungen, giftige
Kontraste, Flecken und Schründe und Schnitte übernehmen die Macht, zerset-
zen die Kommunikation, lösen sie auf, führen die Themen, die Hashtags, die
karnevaleske Vermummung und jeden schneidigen Fanfarenton ad absurdum
zwischen den mikrotonalen Skalen malerischer Prozessualität.

Plötzlich hinterlassen die Motive nur noch Fußabdrücke auf ihrer Flucht durch das Bild, die Form skelettiert sich und zwischen den Fragmenten der in die offene Feldschlacht geschickten Figuren werden geronnene Flächen zum Indikator der Reaktionsenergie, der Dichte, zu der ein Bild komprimiert werden kann, wenn im Lehmann'schen Labor alle bedeutsamen Bezüge und erzählerischen Verbindungen ausgefällt werden. Es entstehen unlösliche Feststoffe der malerischen Selbstbefragung. Eine Gegenreaktion im Kontinuum der Bilder. Die Kettenreaktion wird neutralisiert, das Getümmel ordnet sich im vorübergehenden Gleichgewicht, als wolle die Malerei der Wahrscheinlichkeit trotzen. Sie müsste kollabieren oder explodieren. Hier müssten figürliche Einsprengsel die landschaftliche Eleganz eines Hintergrundes unterminieren, dort eine theatralische Physiognomie den Abgrund aus Verwischungen in den malerischen Zusammenbruch dekorieren. Doch Lehmanns Kettenreaktionen verlaufen umso stabiler, je größer sie sind. Je umfassender der Widerspruch, je dichter das Aktionsfeld der Motive, das Wogen der Themen, desto geschlossener und absorptiver das Bild.

David Lehmann hat sich auf die Rückeroberung der Bilder spezialisiert. Ahnungslos gehen die Cottbuser an den kleinteiligen Fassaden der Friedrich-Ebert-Straße entlang und ahnen nicht, dass dort ein Mitbürger hinter einer unscheinbaren Tür seine höchstpersönliche Bildreaktionsanlage betreibt. Draußen die Wolken der Bilder. Drinnen die alchemistische Suche nach der Gegenenergie, nach malerischer Anti-Materie, nach einer Gegenwelt, in der das Bild aufhaltbar wird. Sollten sich eines Tages die Smartphones zwischen Puschkinpark und Spremberger Turm verdunkeln, weiß man, wo man die von den Geräten entwichenen Bilder suchen muss. Dann hat David Lehmanns Teilchenbeschleuniger sie einfach in sich aufgesogen. *Strange Matter*, seltsame Materie, nennen die Physiker eine besonders seltene und instabile Art der kleinsten Bausteine, aus denen unser Universum zusammengesetzt ist. Das ist nicht nur ein Hinweis auf die Andersartigkeit angelsächsischen Wissenschaftshumors, sondern auch eine gute Beschreibung für Lehmanns visuelle Kollisionsversuche. *Strange Matter*. Seltsame Materie nämlich wird als seltsam bezeichnet, weil ihre Teilchen nicht über dieselbe Kraft zerfallen, durch die sie entstehen. Im Unterschied zur Physik kann man das bei David Lehmann direkt und anschaulich sehen.

Gerrit Gohlke

Gerrit Gohlke: *1968, lebt als Kritiker und Kurator in Berlin. Seit 2011 künstlerischer Leiter des Brandenburgischen Kunstvereins in Potsdam. Zuvor war er Chefredakteur des Artnet Magazins. Seine jüngsten Projekte beschäftigen sich mit den Partizipationspotenzialen zeitgenössischer Kunst. Verschiedene Lehraufträge, regelmäßige Beiträge für Tages- und Wochenzeitungen.

Das Zimmer von Francis B.
The Chamber of Francis B.
2015; Harz, Dispersion, Kupferoxidation,
Eitempera, Öl auf Leinwand;
90×90×6,5 cm

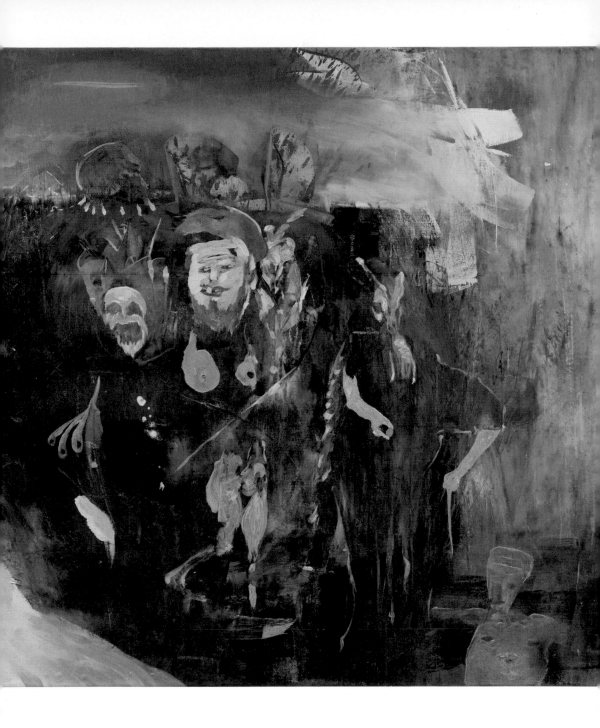

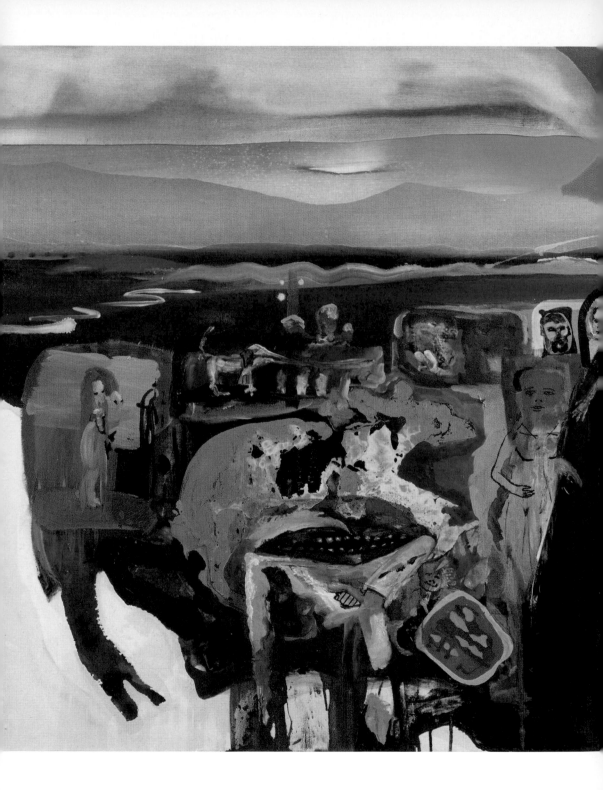

MAOAM
2015; Harz, Dispersion,
Kupferoxidation, Eitempera,
Öl auf Leinwand;
90 × 80 × 6,5 cm

St. Denis
2015; Harz, Asphaltlack,
Öl auf Leinwand;
60 × 30 × 6,5 cm

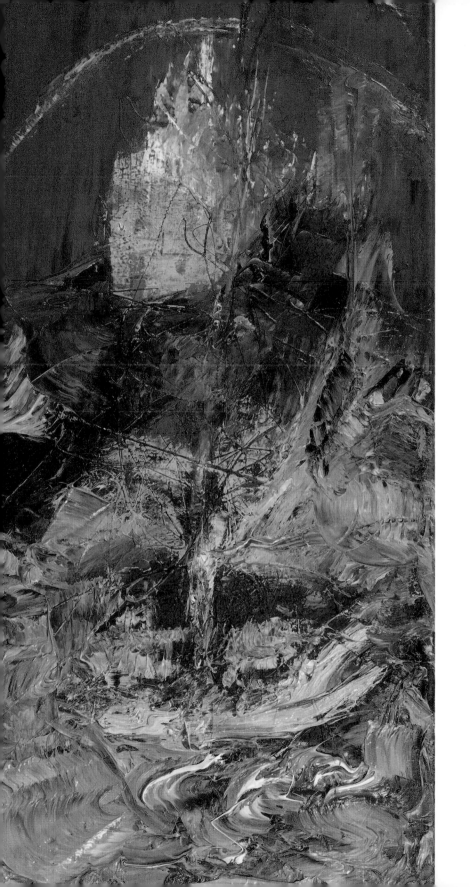

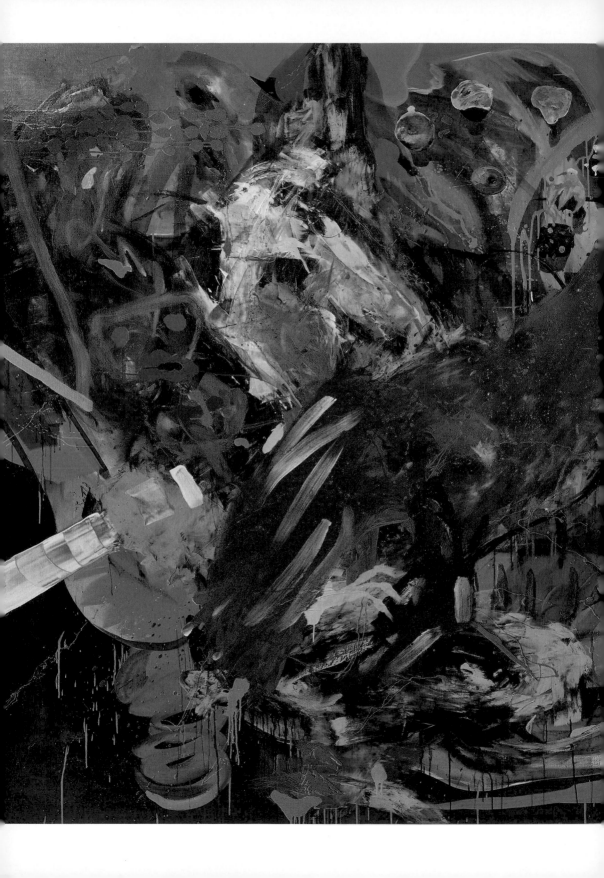

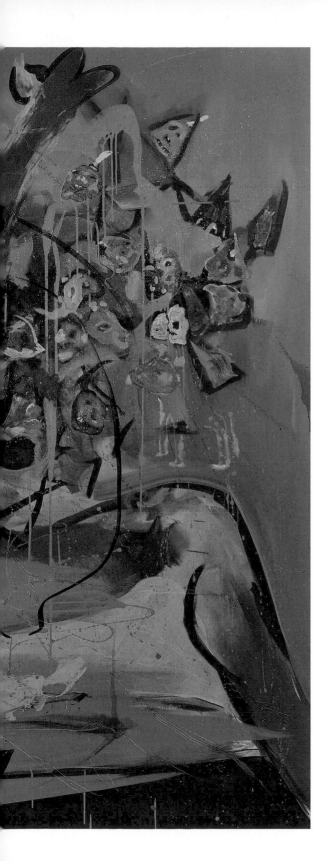

Wasteland
2014/15; Gouache, Harz,
Dispersion, Kupferoxidation,
Eitempera, Öl auf Leinwand;
180 × 220 × 6,5 cm

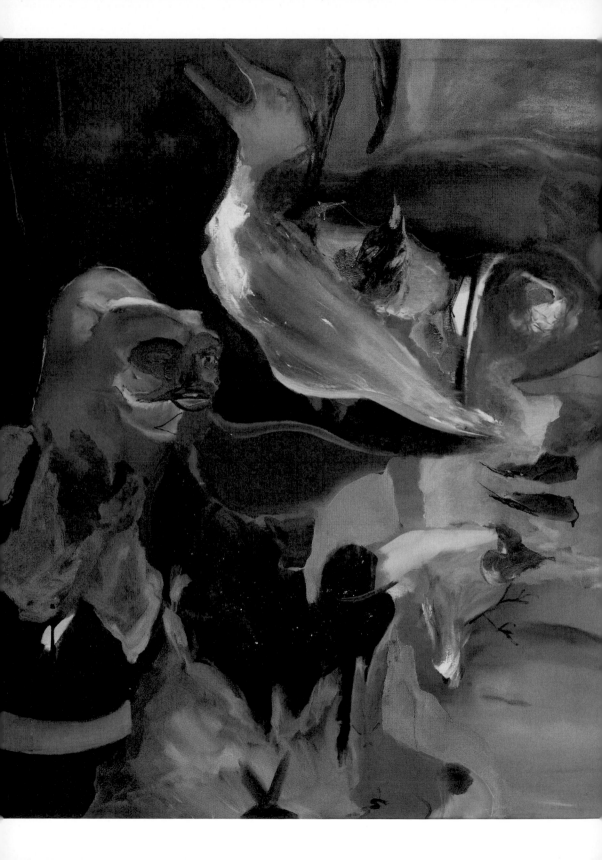

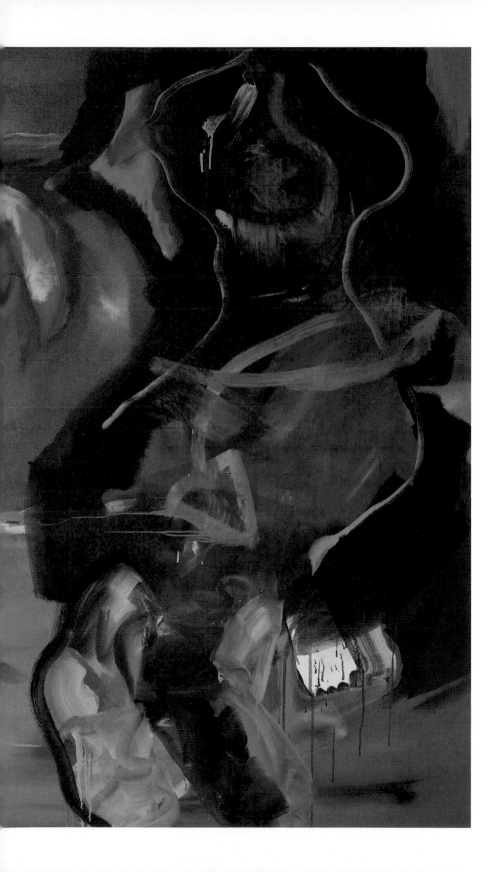

◀

Autokratie, Tolstoi, Raub und Hühnerscheiße
Autocracy, Tolstoy, Robbery and Chicken Shit
2013; Gouache, Harz, Graphit,
Öl auf Leinwand; 140 × 200 × 4,5 cm

Alien
2015; Tusche, Gouache,
Acryl auf Papier; 100 × 70 cm

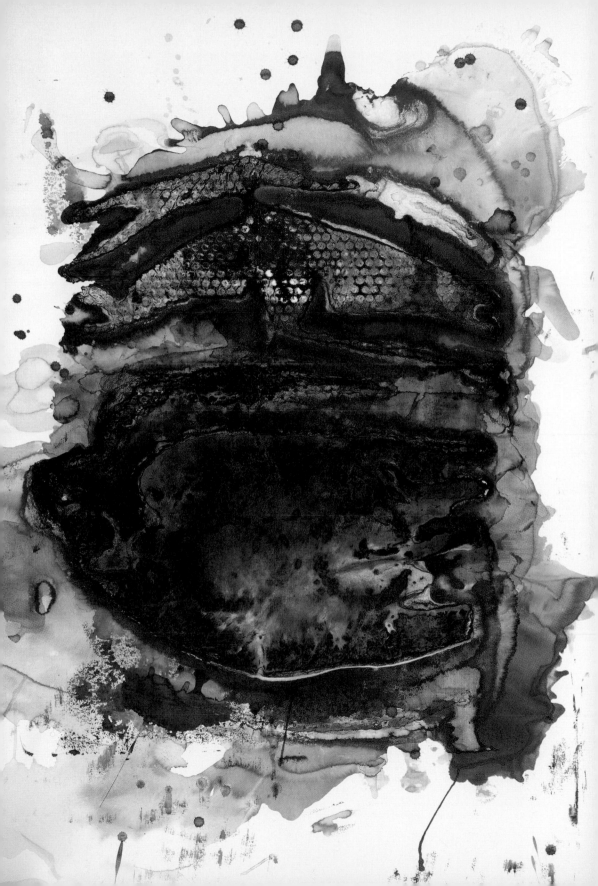

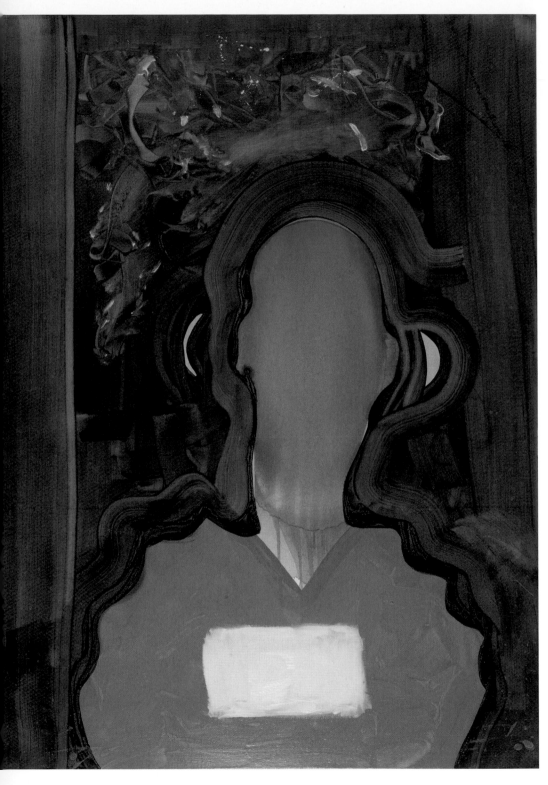

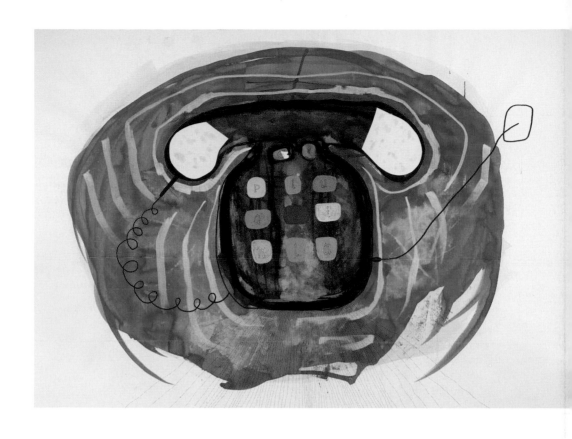

Headphones
2013; Gouache, Tusche,
Harz, Öl, Eitempera
auf Leinwand;
140 × 100 × 4,5 cm

<div align="right">

Septuaginta Septuagint
2015; Gouache, Tusche,
Aquarell, Acrylstift,
Rapidograph, Papier auf
Papier; 70 × 100 cm

</div>

8½
2015; Tusche, Gouache,
Acryl auf Papier; 100×70 cm

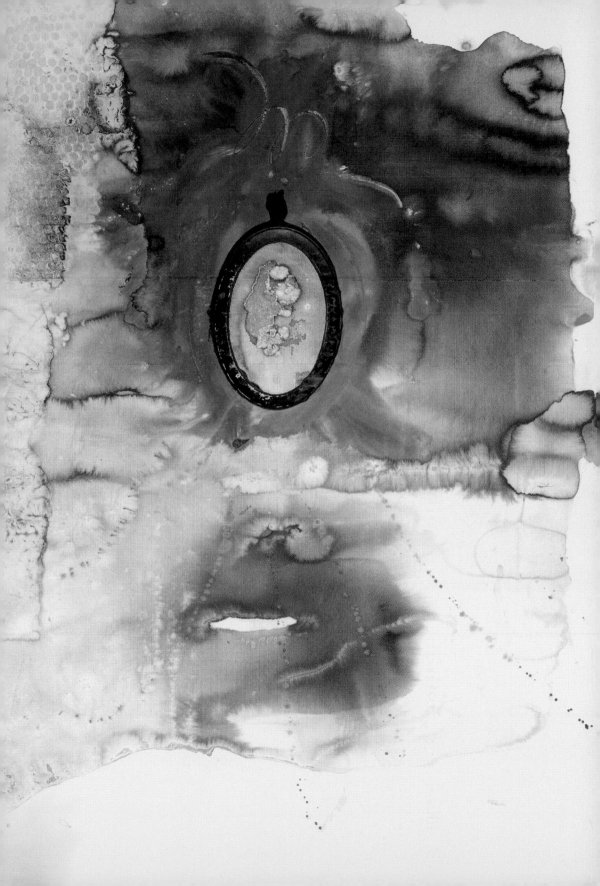

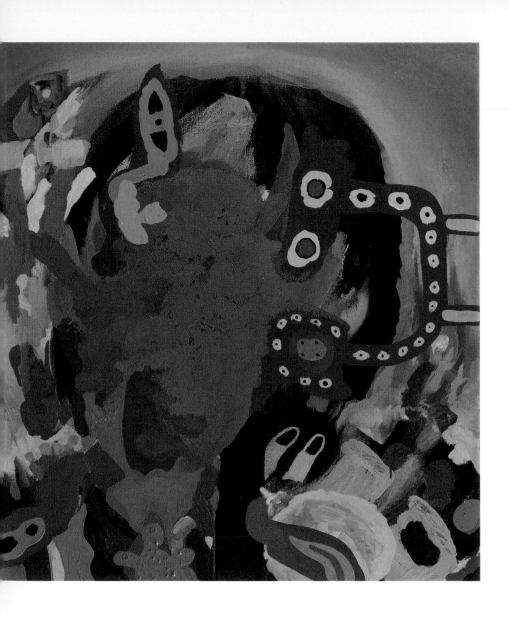

Teutoburger Würmer Teutoburg Serpents
2015; Harz, Eitempera,
Öl auf Leinwand; 80×70×4,5 cm

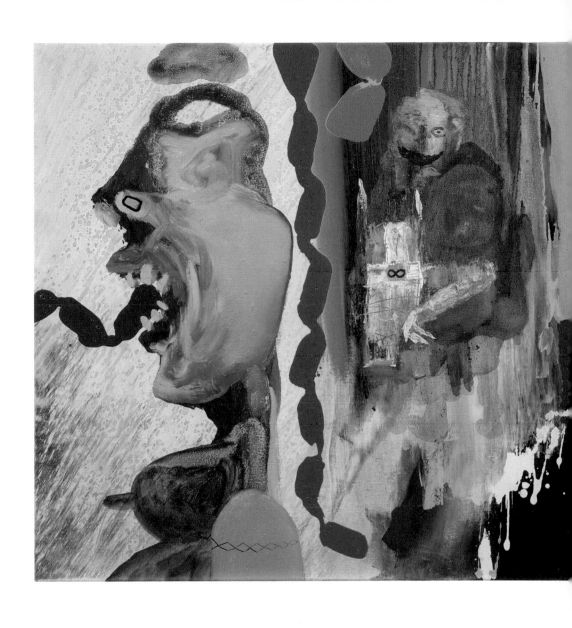

Bockwurst für Alle! Bockwurst for all!
2015; Harz, Eitempera,
Öl auf Leinwand; 70×70×4,5 cm

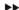

Vergebung Forgiveness
2015; Harz, Dispersion, Kupferoxidation,
Sprühlack, Eitempera, Öl auf Leinwand;
110 × 160 × 6,5cm

▶▶
Jonestown
2015; Gouache, Harz, Goldacryl,
Graphit, Dispersion, Kupferoxidation,
Sprühlack, Öl auf Leinwand;
110 × 160 × 6,5cm

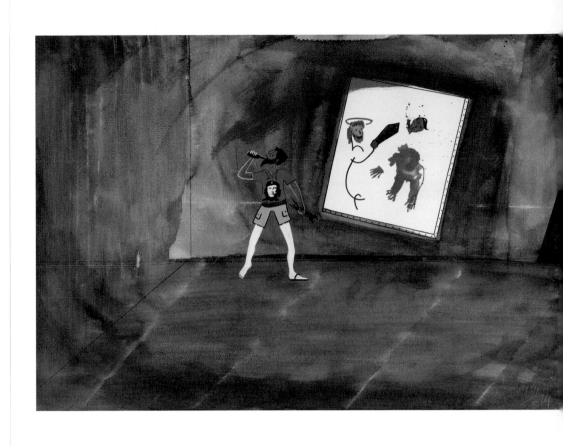

Der Naive Maler The Naive Painter
2014; Tusche, Gouache,
Filzstift auf Papier; 50 × 70 cm

Vertigo
2014; Tusche, Gouache,
Acryl auf Papier; 100 × 70 cm

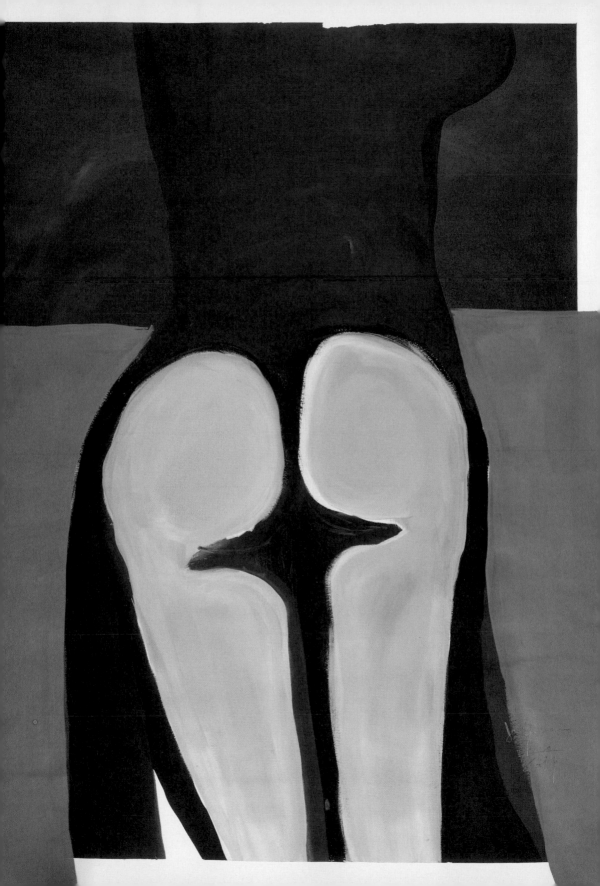

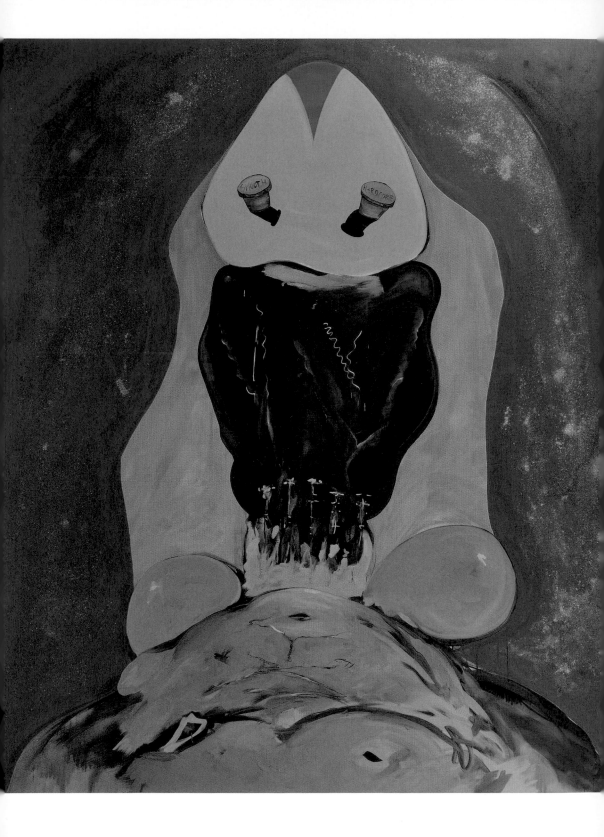

Creatio Ex Nihilio
2014; Harz, Eitempera, Öl,
Glitter auf Leinwand;
220 × 180 × 6,5 cm

Abaddon sleeps tonight!
2014; Tusche, Acrylstift, Harz,
Eitempera, Öl auf Leinwand;
220 × 180 × 6,5 cm

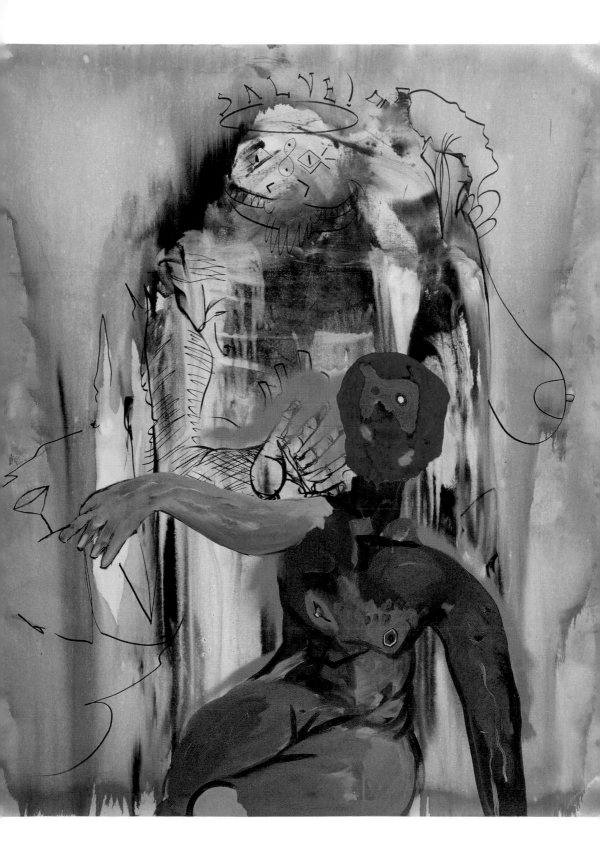

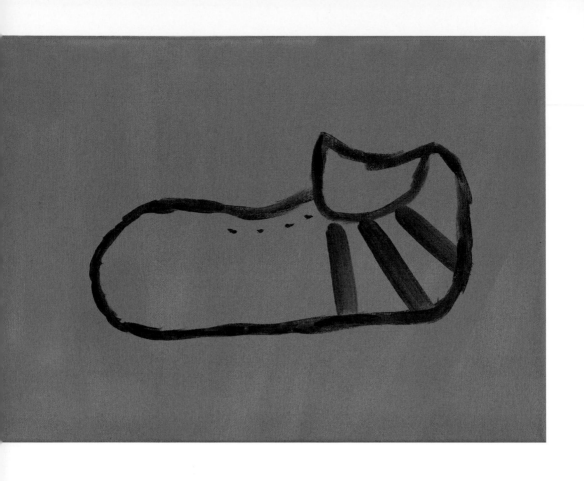

Into the Wild
2013; Harz, Öl auf Leinwand;
30 × 40 × 1,5 cm

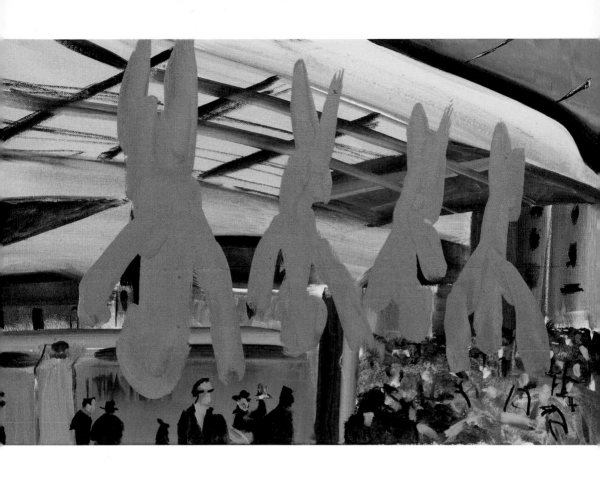

Milano Milan
2013; Harz, Öl, Kohle, Eitempera
auf Leinwand; 40 × 60 × 1,5 cm

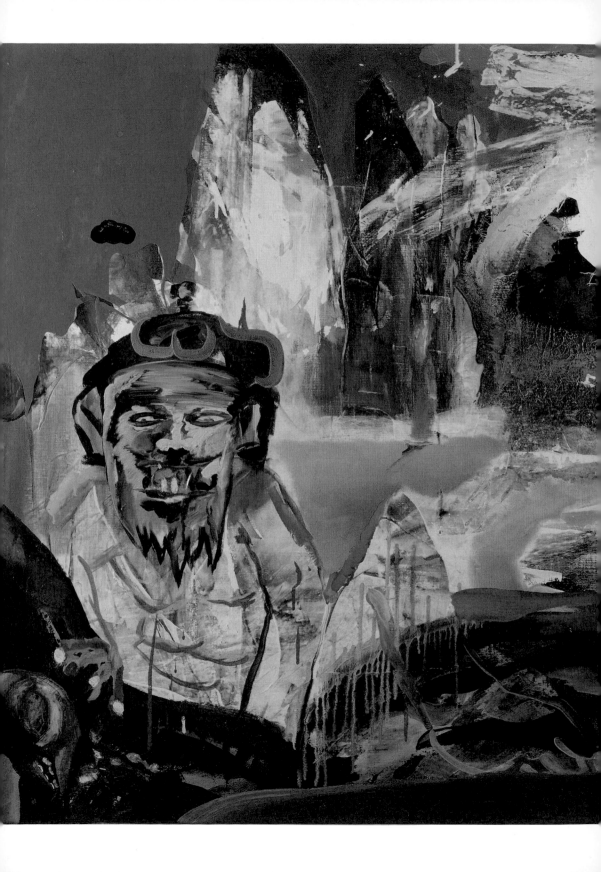

Vegas
2015; Harz, Dispersion,
Kupferoxidation, Filzstift,
Blattgold, Asphaltlack,
Eitempera, Öl auf Leinwand;
80 × 120 × 6,5 cm

Plagiat Plagiarism
2015; Gouache, Papier, Harz, Dispersion,
Kupferoxidation, Eitempera, Öl auf Leinwand;
80 × 70 × 4,5 cm

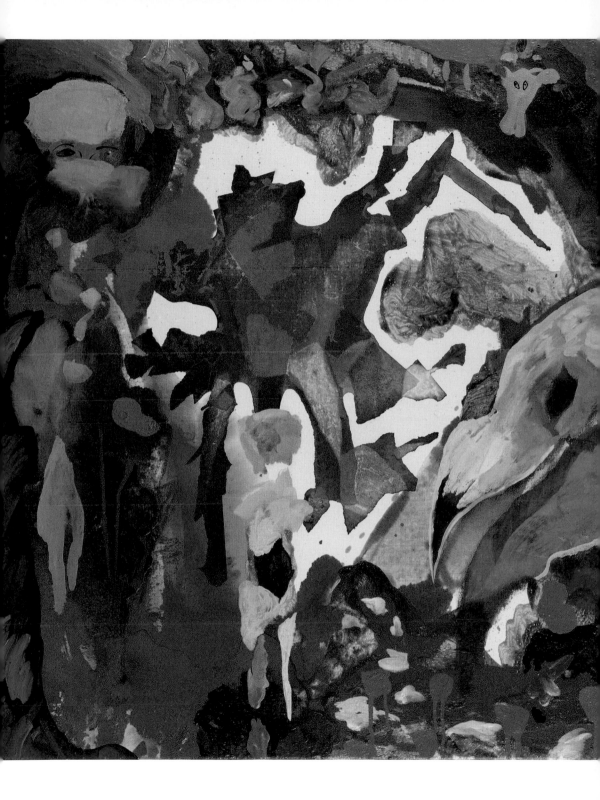

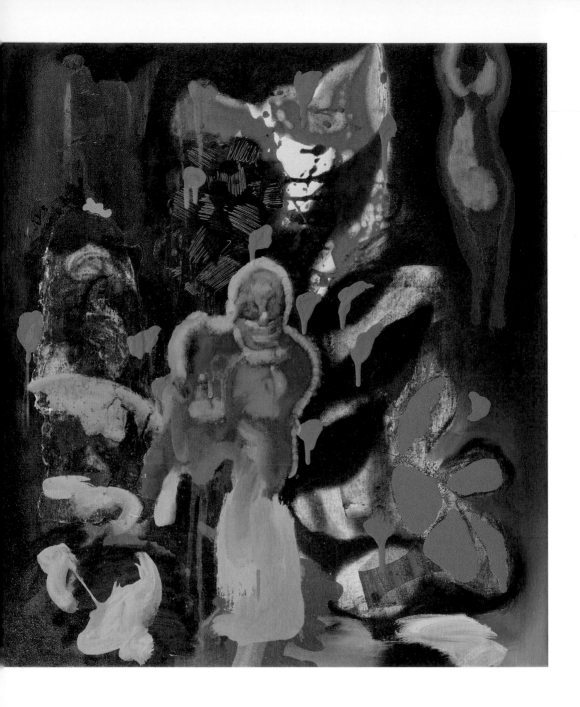

Herodot kam nur bis Athen! Herodotus stopped at Athens!
2015; Hasenleim, Pigment, Harz, Dispersion,
Kupferoxidation, Eitempera, Öl auf Leinwand;
80 × 70 × 4,5 cm

44

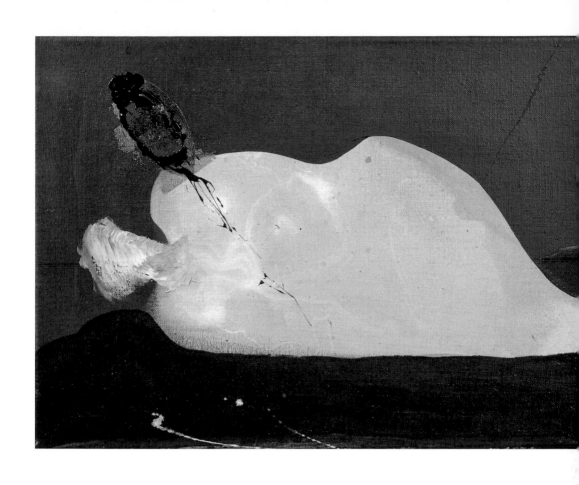

Europa (La Nuit) Europe (The Night)
2015; Harz, Blattgold,
Asphaltlack, Öl auf Leinwand;
30 × 40 × 6,5 cm

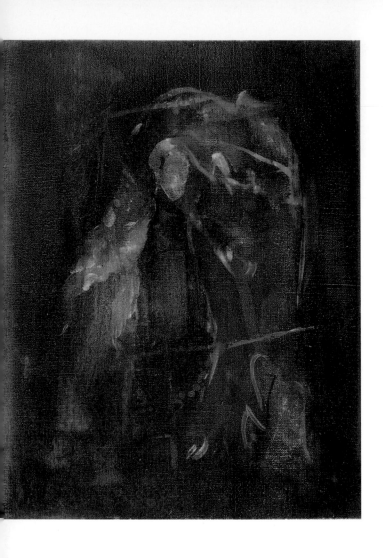

Parzival Jr. Percival Jr.
2015; Harz, Eitempera, Goldacryl,
Öl auf Leinwand; 40×30×6,5 cm

Stalker
2015; Harz, Öl auf Leinwand;
40 × 30 × 6,5 cm

Makula Macula
2015; Harz, Dispersion, Kupferoxidation,
Eitempera, Öl auf Leinwand;
90 × 80 × 6,5 cm

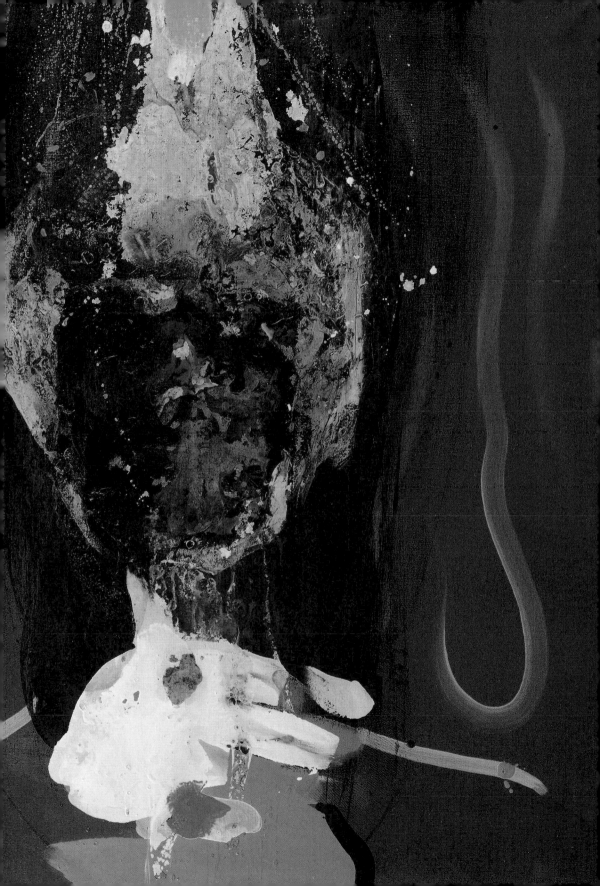

STRANGE MATTER

About David Lehmann

We have not yet properly noticed it, but images have left us. We are not suffering from a lack of images. Wherever we look, not fewer, but ever more images can be found, among which we are no longer able to fairly distribute our attention. Yet images are overtaking us. They are faster than everything: than our doubts, our pensiveness, our delight in looking behind the surface. They are mobile, they are taking on a life of their own, masquerading as facts in our capacity for imagination; they are short-circuiting us. We trust images more than we do our caution against the vague and ambiguous. They are stronger and more efficient than our appetite for exploring in the blind spots of reality into which no camera reaches. There are images in abundance, but they stay in constant motion and not with us. They melt away and grow hazy. They are always on the way to a subsequent place.

If you do not believe this, you need only look at your mobile telephone or into your digital camera's memory. Watch how the devices connect with servers of global networks and how the omnipresent snapshot sensor visually records every situation of life. The images flow from the camera to the computer, on the computer into the album; they are hash-tagged, synchronized and duplicated, while, unnoticed by us, unknown authorities copy them silently and comb them for suspicious characteristics. The archive no longer obeys us. It rules over us.

Even in the museum we assist it. Visitors photograph the paintings on the walls, as though feeling the need to extricate the cumbersome unique examples from their frames and release them into the photographic network, to free them from their pitiable immobility. Only in the flow are images comprehensible, bearable and classifiable now. We have already forgotten how to be alone with our observations. The image skips onwards before we have understood it. It cannot be stopped. It is constantly sliding out of our hands, out of our minds.

If an artist, under these circumstances, wanted to make something quite particularly uncontemporary, no, it would not suffice at any rate just to paint, for the genetic code of many paintings has long since been largely digital, feeding off stock images, massing at the editing levels of image processing, benefiting from the chic of deconstructed surfaces. Painting has become a profitable niche in the digital world. It is, so to speak, the finishing tool which is able to skim off valuable singular objects from the constantly available digital raw material. Pixels are thus turned into investments. That is neither uncontemporary nor rebellious. It is merely recycling. In order to be uncontemporary, an artist would have to halt the flow, seclude himself. He would have to be alone with the image, to want to be sole ruler in it, to conduct dialogues with it and to get caught up in it in esoterically encrypted monologues; he would have to lead the image to improbabilities and impositions. David Lehmann is an uncontemporary painter.

Difficult to say whether he would be glad to hear this, even though no judgement, but only an observation is connected with it. Lehmann's painting has a unique time-lag effect, it contains noisy and whistling interference like a shortwave broadcast; it crows with gestures that have the effect of provocations and are only tolerable at all because the uncontemporary reverberation follows them. They draw gazes, because every gesture produces non-gestural echoes, because the ciphers are infiltrated by experiments with the material of paint, with slowly settling blurrings and reactions. Lehmann casts objects into space as though they were needed as pretexts, so that there are spaces in between them. A whole cast of extras: grimaces, figurative citations, historical biopsies from the patterns of argument of other eras or continents, takes up position in them in order to occupy the images like a territory to be defended. Lehmann sketches into everything, arranges lines like graffiti, proves the inexhaustibility of his rhetoric with untiring energy, has no fear of body masses bursting with energy or of counterfeited curtailments. There is banging here, crashing there; there, the evidence is paraded that a scribble is a shoe, the shoe a symbol, the symbol the sufficient condition for a motif, out of which only unanswerable questions concerning the connection between the monochrome background and the iconic wording appear in the foreground. Expression rides a rollercoaster here, but it is not about expression, about Lehmann's expressive phantoms. It is about the excess of compression, about accumulation. Not about allusion, not about citation and not about naïve art historians' joy of rediscovering. It is about the rampant tissue of inked-in, dropped-on, painted additions which are hurled into the picture. It is – about the interruption of visual chain-building. Lehmann's large formats turn the visual world inwards.

These paintings are therefore systems that one can observe during their decoupling, although, since the paint dried, nothing in them moves. It would be idle and overly quick on the uptake to interpret them as reference machines. They are, when they come to a standstill, autarchic. They downright flaunt the evidence of their autarchy. They repulse the contemporary flow of the visual by means of the hard-fought, deftly performed severing of all tethers and ties. They are islands and they treat of their becoming islands. Even in them, islands emerge out of the painting's ground. Thrown-on oil blotches thrust across the ground. Torn-off figure fragments flutter into the foreground, combine or separate. Even emblems and mythical creatures adhere in wild placarding above the deeper levels: islands in the painting's interior, balanced, but without claim to harmony and syntactic logical consistency, as though one would have to resort precisely to combination in order to expel from the images that circle us like comets their re-combinability with all and everything. Forms drift together, conglomerate, no longer come free of the image carrier and its increasing gravitation.

Thus every image becomes a cabinet of wonder. Every image seeks the points victory for the painting Self. One is required to close the door after entering the painted space. The outer world stays back behind a kind of double-door system of perception. Only as a reminder of the expulsion process does an exterior even exist here. Welcome to the temporal loop: the painter guides

through the underworld. In his Wasteland strange ghostly faces dance over the drifting, colliding surfaces, the breaches and traces of progression of experimental colour-fills. It is not comforting here. Every speck of paint is precarious; sometimes, with toxic gesture, almost threateningly segregated from its surroundings. Anyone who finds this charming, just because it is exuberant, needs to see an optician.

But enough of the wonderful Mr. Hyde of the world-encompassing large paintings; let us come now to Dr. Jekyll, to David Lehmann, who cannot get enough of references, who admires Titian and Tintoretto, for whom Kirchner and Matisse are somehow familiar studio comrades, in whose pictures sometimes an echo of Luc Tuymans resonates and who, unmoved by all possible objections, parades Psammetichus I. (the linguist among the pharaohs), Napoleon or Caligula's sister across his history stage. Here, the compressed interior spaces, in which dichotomy is a construction material, in which wet-in-wet techniques take on a life of their own, and the painter becomes a bridge-builder between autonomous processes or, with swift chess moves, keeps the churned-up image in balance; there, the role-pay with the artist's role, stand-up scenes from Western educational heritage. Or, as the inscription says on two control buttons that are positioned atop the corona glandis of an oversized phallus, viewed belly-downwards, "Smooth" or "Hardcore". Press the right button now.

Motif or process, point or testing ground; genius or field experiment leader, whom do you want to see? (Incidentally, look more closely: that is an uncommonly modest phallus for a gaze downwards in reclined position, with a moor-muddy corpus cavernosum and connective tissue in dissection theatre colours surrounded by a romantic firmament; everything is possible, everything is pressed together, smooth or hardcore; at some point Hyde will become Jekyll again; after all, even compressions are fed from somewhere, one feeds every autarchy from somewhere.) The painter Lehmann then steps out of himself and becomes the graphic commentator, builds small history stages, discovers an interest for romantic medallions, gambols his way through capriccios or paints, God preserve us, allegories. Dr. Jekyll has seen a lot, an alert museum visitor who has the sketchbook ready to hand and who declines the contemporary mingling in mixed technique throughout history, as though everything had to be present one time in this work. Even the atomic bomb-drop over Hiroshima becomes a laconic grid of brushstrokes.

The painter as columnist. The world in the book of hours of possibilities. Gouache, resin and oil become the reagents of a research masquerade, until the next large-format feeds explosive oxygen to the graphic reaction processes, the motif shatters and the technical means, bound subserviently just a moment ago, begin to take on a life of their own, become main players and all Assyrian pharaohs and gladiators are pushed out of the image by painterly centrifugal forces. Streaks, oily apparitions, toxic contrasts, flecks and fissures and cuts assume power, corrode communication, dissolve it, and carry the themes, the hashtags, the carnivalesque disguise and every spirited fanfare ad absurdum between the microtonal scales of painterly processuality.

Suddenly the motifs leave behind only footprints on their flight through the image; form skeletonizes and, between the fragments of the figures sent into open battle, congealed surfaces become the indicator of the reaction energy, of the density to which an image can be compressed when, in the Lehmannian laboratory, all significant references and narrative connections are precipitated. Insoluble solids of painterly self-questioning arise. A counter-reaction in the continuum of images. The chain reaction is neutralized, the turmoil settles in temporary balance, as though painting were trying to defy probability. It ought to collapse or explode. Here, figurative embedded particles ought to be undermining the scenic elegance of a background; there, a theatrical physiognomy ought to be decorating the chasm of blurrings into painterly breakdown. Yet Lehmann's chain reactions proceed the more stably the bigger they are. The more comprehensive the contradiction, the denser the motifs' field of action and the undulation of the themes, the more closed and absorptive the image.

David Lehmann specializes in reconquering images. Without a clue, Cottbus residents walk along the compartmentalized façades of Friedrich-Ebert-Straße and have no idea that a fellow citizen is operating his very own image reaction apparatus there. Outside, the clouds of the images. Inside, the alchemistic search for counter-energy, for painterly anti-matter, for a counter-world in which the image is made stoppable. Should, one day, smartphones go dark between Puschkinpark and Spremberger Turm, we will know where we need to look for the images that have leaked out of the devices. David Lehmann's particle accelerator will have simply absorbed them within itself. Strange matter is the physicists' name for a particularly rare and unstable kind of the smallest building blocks of which our universe is composed. This is not only an indication of the otherness of Anglo-Saxon scientific humour, but also a good description for Lehmann's visual collision experiments. Strange matter. Strange matter, namely, is described as strange because its particles do not disintegrate via the same force through which they arise. In contrast to physics, this can be seen directly and illustratively in David Lehmann.

Gerrit Gohlke

Gerrit Gohlke: * 1968, lives as a critic and curator in Berlin. Since 2011 artistic director of the Brandenburgischer Kunstverein in Potsdam. Prior to that he was editor-in-chief at Artnet magazine. His latest projects deal with the participation potentials of contemporary art. Various teaching assignments, regular articles for daily and weekly newspapers.

David Lehmann
lebt und arbeitet in Berlin und Cottbus | **1987** geboren in Luckau | **ab 2009**
Studium der Bildenden Kunst an der Universität der Künste Berlin (UdK) |
2013 Absolvent der UdK | **2014** Meisterschülerabschluss bei Prof. Valérie Favre

Ausstellungen Einzelausstellung (EA), Gruppenausstellung (GA)
2009 »Dionysos' Playground«, EA, MultiPopSalon, Cottbus | »Butter im
Arsch«, GA, Galerie Fango, Cottbus | **2011** »Veilchen«, GA, Uferhallen, Berlin |
2013 »Nachschlag«, GA, Uferhallen, Berlin | »Brandenburgischer Kunstpreis
2013«, GA, Schloss Neuhardenberg (Katalog) | **2014** »Regina Pistor-Preis«, EA,
UdK, Berlin (Katalog) | »Tiefenrausch«, EA, Kulturhaus der BASF, Schwarzheide
(Katalog) | »Artist and Model«, GA, Galerie Florent Tosin, Berlin | »Ausgezeich-
net. Stipendiaten/innen und Preisträger/innen der UdK 2012–2013«, GA,
Haus am Kleistpark, Berlin | »Zu Besuch«, GA, DMNDKT, Berlin | »Transforma-
tionen«, GA, Kunstmuseum Dieselkraftwerk, Cottbus | »OSTRALE '014«, GA,
Ostragehege, Dresden (Katalog) | »Heinrich von Kleist und seine Bilderwelten«,
GA, Kleist-Haus, Frankfurt/Oder | »Heinrich von Kleist und seine Bilderwelten«,
GA, Burg Beeskow | »stayment«, GA, Universitätsklinikum, Dresden |
2015 »Deutsche Woche 2015«, GA, St.-Annen-Kirche, Sankt Petersburg |
»PARERGA UND EXIL«, EA, Galerie Fango, Cottbus | »30 Jahre Kunstsamm-
lung Lausitz«, GA, Museum Kunstsammlung Lausitz, Senftenberg | »Je suis
le cinéma pluraliste!«, EA, Burg Beeskow | »Salon der Gegenwart 2015«,
GA, Große Bleichen, Hamburg (Katalog) | **2016** »Brandenburgische Kunst-
Preisträger«, GA, Vertretung des Landes Brandenburg bei der EU, Brüssel |
»Die Menschen sind Teufel und leben im Kino«, EA, Kunstmuseum Dieselkraft-
werk, Cottbus

Preise/Stipendien
2013 Nachwuchsförderpreis für Bildende Kunst des Ministeriums für Wissen-
schaft, Forschung und Kultur des Landes Brandenburg (MWFK) | Regina
Pistor-Preis 2013 | **2013–2014** Deutschlandstipendium des Bundesministe-
riums für Bildung und Forschung | **2014** Sonderstipendium »Kleist und seine
Bilderwelten« | **2016** Istanbul-Stipendium des MWFK in Kooperation mit dem
Brandenburgischen Verband Bildender Künstlerinnen und Künstler e.V.

David Lehmann

Lives and works in Berlin und Cottbus | Born in **1987** in Luckau | **From 2009** studies in Fine Arts at the Berlin University of the Arts (UdK) | **2013** graduate of the UdK | **2014** Master class under Prof. Valérie Favre

Exhibitions solo exhibition (SE), group exhibition (GE)

2009 "Dionysos' Playground", SE, MultiPopSalon, Cottbus | "Butter im Arsch", GE, Galerie Fango, Cottbus | **2011** "Veilchen", GE, Uferhallen, Berlin | "Die Menschen sind Teufel und leben im Kino", SE, Kunstmuseum Diesel-kraftwerk, Cottbus | **2013** "Nachschlag", GE, Uferhallen, Berlin | "Branden-burgischer Kunstpreis 2013", GE, Schloss Neuhardenberg (catalogue) | **2014** "Regina Pistor Award", SE, UdK, Berlin (catalogue) | "Tiefenrausch", SE, Kulturhaus der BASF, Schwarzheide (catalogue) | "Artist and Model", GE, Galerie Florent Tosin, Berlin | "Ausgezeichnet. Stipendiaten/innen und Preisträger/innen der UdK 2012–2013" | GE, Haus am Kleistpark, Berlin | "Zu Besuch", GE, DMNDKT, Berlin | "Transformationen", GE, Kunstmuseum Dieselkraftwerk, Cottbus | "OSTRALE '014", GE, Ostragehege, Dresden (cata-logue) | "Heinrich von Kleist und seine Bilderwelten", GE, Kleist-Haus, Frank-furt/Oder | "Heinrich von Kleist und seine Bilderwelten", GE, Burg Beeskow | "Stayment", GE, Uniklinik, Dresden | **2015** "Deutsche Woche 2015", GE, St. Ann's Church, Saint Petersburg | "PARERGA UND EXIL", SE, Galerie Fango, Cottbus | "30 Jahre Kunstsammlung Lausitz", GE, Museum Kunstsammlung Lausitz, Senftenberg | "Je suis le cinéma pluraliste!", SE, Burg Beeskow | "Salon der Gegenwart 2015", GE, Große Bleichen, Hamburg (catalogue) | **2016** "BRANDENBURGISCHE KUNSTPREISTRÄGER", GE, representation of the state of Brandenburg at the EU, Brussels

Awards/fellowship

2013 Next-generation award for Fine Art by the Ministry for Science, Research and Culture of the state of Brandenburg (MWFK) | Regina Pistor Award 2013 | **2013–2014** Germany fellowship from the Federal Ministry of Education and Research | **2014** Special fellowship "Kleist und seine Bilderwelten" | **2016** Istanbul Fellowship from the MWFK in co-operation with the fine artists' asso-ciation Brandenburgischer Verband Bildender Künstlerinnen und Künstler e.V.

Die Ostdeutsche Sparkassenstiftung, Kulturstiftung und Gemeinschaftswerk aller Sparkassen in Brandenburg, Mecklenburg-Vorpommern, Sachsen und Sachsen-Anhalt, steht für eine über den Tag hinausweisende Partnerschaft mit Künstlern und Kultureinrichtungen. Sie fördert, begleitet und ermöglicht künstlerische und kulturelle Vorhaben von Rang, die das Profil von vier ostdeutschen Bundesländern in der jeweiligen Region stärken.

The Ostdeutsche Sparkassenstiftung, East German Savings Banks Foundation, a cultural foundation and joint venture of all savings banks in Brandenburg, Mecklenburg-Western Pomerania, Saxony and Saxony-Anhalt, is committed to an enduring partnership with artists and cultural institutions. It supports, promotes and facilitates outstanding artistic and cultural projects that enhance the cultural profile of four East German federal states in their respective regions.

In der Reihe »Signifikante Signaturen« erschienen bisher:
Previous issues of 'Significant Signatures' presented:

1999 Susanne Ramolla (Brandenburg) | Bernd Engler (Mecklenburg-Vorpommern) | Eberhard Havekost (Sachsen) | Johanna Bartl (Sachsen-Anhalt) | **2001** Jörg Jantke (Brandenburg) | Iris Thürmer (Mecklenburg-Vorpommern) | Anna Franziska Schwarzbach (Sachsen) | Hans-Wulf Kunze (Sachsen-Anhalt) | **2002** Susken Rosenthal (Brandenburg) | Sylvia Dallmann (Mecklenburg-Vorpommern) | Sophia Schama (Sachsen) |Thomas Blase (Sachsen-Anhalt) | **2003** Daniel Klawitter (Brandenburg) | Miro Zahra (Mecklenburg-Vorpommern) | Peter Krauskopf (Sachsen) | Katharina Blühm (Sachsen-Anhalt) | **2004** Christina Glanz (Brandenburg) | Mike Strauch (Mecklenburg-Vorpommern) | Janet Grau (Sachsen) | Christian Weihrauch (Sachsen-Anhalt) | **2005** Göran Gnaudschun (Brandenburg) | Julia Körner (Mecklenburg-Vorpommern) | Stefan Schröder (Sachsen) | Wieland Krause (Sachsen-Anhalt) | **2006** Sophie Natuschke (Brandenburg) |Tanja Zimmermann (Mecklenburg-Vorpommern) | Famed (Sachsen) | Stefanie Oeft-Geffarth (Sachsen-Anhalt) | **2007** Marcus Golter (Brandenburg) | Hilke Dettmers (Mecklenburg-Vorpommern) | Henriette Grahnert (Sachsen) | Franca Bartholomäi (Sachsen-Anhalt) | **2008** Erika Stürmer-Alex (Brandenburg) | Sven Ochsenreither (Mecklenburg-Vorpommern) | Stefanie Busch (Sachsen) | Klaus Völker (Sachsen-Anhalt) | **2009** Kathrin Harder (Brandenburg) | Klaus Walter (Mecklenburg-Vorpommern) | Jan Brokof (Sachsen) | Johannes Nagel (Sachsen-Anhalt) | **2010** Ina Abuschenko-Matwejewa (Brandenburg) | Stefanie Alraune Siebert (Mecklenburg-Vorpommern) | Albrecht Tübke (Sachsen) | Marc Fromm (Sachsen-Anhalt) | **XII** Jonas Ludwig Walter (Brandenburg) | Christin Wilcken (Mecklenburg-Vorpommern) | Tobias Hild (Sachsen) | Sebastian Gerstengarbe (Sachsen-Anhalt) | **XIII** Mona Höke (Brandenburg) | Janet Zeugner (Mecklenburg-Vorpommern) | Kristina Schuldt (Sachsen) | Marie-Luise Meyer (Sachsen-Anhalt) | **XIV** Alexander Janetzko (Brandenburg) | Iris Vitzthum (Mecklenburg-Vorpommern) | Martin Groß (Sachsen) | René Schäffer (Sachsen-Anhalt) | **XV** Jana Wilsky (Brandenburg) | Peter Klitta (Mecklenburg-Vorpommern) | Corinne von Lebusa (Sachsen) | Simon Horn (Sachsen-Anhalt) | **XVI** David Lehmann (Brandenburg) |Tim Kellner (Mecklenburg-Vorpommern) | Elisabeth Rosenthal (Sachsen) | Sophie Baumgärtner (Sachsen-Anhalt)

© 2016 Sandstein Verlag, Dresden | Herausgeber Editor: Ostdeutsche Sparkassenstiftung | Text Text: Gerrit Gohlke | Abbildungen Photo credits: Eka Orba | Übersetzung Translation: Schweitzer Sprachendienst, Radebeul | Redaktion Editing: Dagmar Löttgen, Ostdeutsche Sparkassenstiftung | Gestaltung Layout: Annett Stoy, Sandstein Verlag | Herstellung Production: Sandstein Verlag | Druck Printing: Stoba-Druck, Lampertswalde

www.sandstein-verlag.de
ISBN 978-3-95498-206-6